趙孟頫

赤壁賦　後赤壁賦
閑居賦　洛神賦

赤壁賦

壬戌之秋七月既望蘇子與客泛
舟遊于赤壁之下清風徐來水
波不興舉酒屬客誦明月之詩

歌窈窕之章少焉月出于東山
之上徘徊於斗牛之間白露橫江
水光接天縱一葦之所如凌萬
頃之茫然浩浩乎如馮虛御風而

不知其所止飄飄乎如遺世獨立

羽化而登仙於是飲酒樂甚扣

舷而歌之歌曰桂棹兮蘭槳擊

空明兮遡流光渺渺兮余懷望

美人兮天一方客有吹洞簫者

倚歌而和之其聲嗚嗚然如怨如

慕如泣如愬餘音嫋嫋不絕如縷

舞幽壑之潛蛟泣孤舟之嫠婦

不知其所止飄飄乎如遺世獨立　羽化而登仙於是飲酒樂甚扣
舷而歌之歌曰桂棹兮蘭槳擊　空明兮遡流光
渺渺兮余懷望

美人兮天一方客有吹洞簫者　倚歌而和之其聲（烏烏）嗚嗚然如怨如
慕如泣如愬餘音嫋嫋不絕如縷　舞幽
壑之潛蛟泣孤舟之嫠婦

蘇子愀然正襟危坐而問客曰何爲其然也客曰月明星稀烏鵲南飛此非曹孟德之詩乎東望夏口西望武昌山川相繆鬱乎蒼蒼此非孟德之困於周郎者乎方其破荆州下江陵順流而東也舳艫千里旌旗蔽空釃酒臨江橫槊賦詩固一世之雄也而今安

在哉況吾與子漁樵於江渚之
上侶魚蝦而友麋鹿駕一葉之
扁舟舉匏尊以相屬寄蜉蝣
於天地渺滄海之一粟哀吾生

在哉況吾與子漁樵於江渚之
上侶魚蝦而友麋鹿駕一葉之
扁舟舉匏(尊)樽以相屬寄蜉蝣
於天地渺滄海

三二七

之一粟哀吾生
與月乎逝者
之須臾羨長江之無窮挾飛
仙以(敖)遨遊抱明月而長終知不
可乎驟得托遺響於悲風蘇
子曰客亦知夫水

三二八

之須臾羨長江之無窮挾飛
仙以敖遊抱明月而長終知不
可乎驟得遺響於悲風蘇
子曰窮之夫水與月乎逝者

如斯而未嘗往也盈虛者如代
而卒莫消長也盖將自其變者
而觀之則天地曾不能以一瞬
自其不變者而觀之則物與我
皆無盡也而又何羨乎且夫天
地之間物各有主苟非吾之所
有雖一豪而莫取唯江上之清
風與山間之明月耳得之而

如斯而未嘗往也盈虛者如（代）彼　　而卒莫消長也盖將自其變者
而觀之則物與我

皆無盡也而又何羨乎且夫天　　地之間物各有主苟非吾之所
耳得之而

有雖一豪而莫取唯江上之清　風與山間之明月

為聲目遇之而成色取之無　禁用之不竭是造物者之無　盡藏也而吾與子之所共適客　喜而笑洗盞更酌肴核
既盡

杯盤狼（籍）藉相與枕藉乎舟中　不知東方之既白

後赤壁賦

是歲十月之望步自雪堂將歸 于臨皋二客從余過黃泥之 坂霜露既降木葉盡脫人影

在地仰見明月顧而樂之行歌 相答已而嘆曰有客無酒有 酒無肴月白風清如此良夜何 客曰今者薄暮舉網 得魚巨口

後赤壁賦
是歲十月之望步自雪堂將歸
于臨皋二客從余過黃泥之
坂霜露既降木葉盡脫人影

在地仰見明月顧而樂之行歌
相答已而歎曰有客無酒有
酒無肴月白風清如此良夜何
客曰今者薄暮舉網得魚巨口

細鱗狀似松江之鱸顧安所得酒　平歸而謀諸婦婦曰我有斗酒　藏之久矣以待子不時之須於　是攜酒與魚復遊於赤壁之下

江流有聲斷岸千尺山高月小　水落石出曾日月之幾何而山　川不可復識矣余乃攝衣而上　履巉巖披蒙茸踞虎豹登

虬龍攀栖鶻之危巢俯馮夷

之幽宮蓋二客不能從焉劃然

長嘯草木震動山鳴谷應風

起水涌余亦悄然而悲肅然而

恐懷乎其不可留也返而登舟

放乎中流聽其所止而休焉

夜將半四顧寂寥適有孤鶴

橫江東來翅如車輪玄裳縞

虬龍攀栖鶻之危巢俯馮夷
之幽宮蓋二客不能從焉劃然
長嘯草木震動山鳴谷應風
起水涌余亦悄然而悲肅然而

恐懷乎其不可留也返而登舟
放乎中流聽其所止而休焉時
夜將半四顧寂寥適有孤鶴
橫江東來翅如車輪玄裳縞

衣翩然長鳴掠余舟而西也須臾客去余亦就睡夢二道士羽衣翩躚過臨皋之下揖余而言曰　赤壁之遊樂乎問其姓名俛而

不答烏乎噫嘻我知之矣疇昔之夜飛鳴而過我者非子也耶道士顧笑余亦驚寤開戶視之不見其處

衣翩然長鳴掠余舟而西也須臾
客去余亦就睡夢二道士羽衣
翩躚過臨皋之下揖余而言曰　赤壁之遊樂乎
問其姓名俛而

不答(烏)鳴呼噫嘻我知之矣疇
昔之夜飛鳴而過我者非子
也耶道士顧笑余亦驚寤開　戶視之不見其處

大德辛丑正月八日明遠弟以此紙求書二賦爲書于松雪齋 併作東坡像于卷首 子昂

閑居賦 傲墳素之長圃步先哲之高衢 雖吾顏之云厚猶内愧於寧蘧 有道吾不仕無道吾不愚何巧 智之不足而拙艱之有餘也於

是迤而閒居于洛之涘身齊逸
人名綴下士倍京泝伊西郊後市
浮梁黝以徑度靈臺傑其高
峙窺天文之秘奧究人事之終
始其西則有元戎禁營言幀祿

潊溪子弖冞異縈同機礛石雷
駭激矢蟲飛以先啓行曜我皇
威其東則明堂辟雍清穆敞閑
環林縈映貞海迴淵聿追孝以
嚴宗文考以祉天祉聖敬以明

是退而閑居于洛之埃身齊逸　人名綴下士（倍）背京泝伊面郊後市　浮梁黝以徑度靈臺傑其高　峙窺天文之秘奧究人事之終　始其西則有元戎禁營玄幀綠

徽溪子巨冞異縈同機礛石雷　駭激矢蟲飛以先啓行曜我皇　威其東則有明堂辟雍清穆敞閑　環林縈映（員）　圓海迴淵聿追孝以　嚴父宗文考以配天祉聖敬以明

順養更老以崇年若乃背冬涉　春陰謝陽施天子有事于紫　燎以郊祖而展義張鈞天之廣　樂備千席之萬騎服振振以齊　玄管啾啾而並吹煌煌乎隱隱乎

茲禮容之壯觀而王制之巨麗　也兩學齊列雙宇如一右延國　胄左納良逸祁祁生徒濟濟儒術　或升之堂或入之室教無常師　道在則是固髦士投紱名王懷

璽訓若風行庭以草靡此里
仁所以為美孟母以以三徙也
爰定我居築室穿池長楊暎
沼芳枳樹籬遊鱗澹潏齒苕
敷披竹木蓊藹靈果參差張

公大谷之梨梁侯烏椑之柿周
文弱枝之棗房陵朱仲之李廱
不畢植三桃表櫻胡之名二柰曜
丹白之色石榴蒲桃之珍磊落蔓
衍乎其侶梅李郁棣之屬繁榮

璽訓若風行應如草靡此里　仁所以爲美孟母所以三徙也　爰定我居築室穿池長楊暎　沼芳枳樹籬遊鱗瀁潏
菡苕　敷披竹木蓊藹靈果參差張

公大谷之梨梁侯烏椑之柿周　文弱枝之棗房陵朱仲之李廱　不畢植三桃表櫻胡之別二柰曜　丹白之色石榴
蒲桃之珍磊落蔓　衍乎其側梅李郁棣之屬繁榮

藻麗之飾華實照爛言所不　能極也菜則葱韭蒜芋青筍　紫薑薑薺甘旨蔞荾芬芳蘘　荷依陰時蕾向陽綠葵含

露　白薤負霜於是凜秋暑退熙春

寒往微雨新晴六合清朗太夫人　乃御板輿升輕軒遠覽王畿　近周家園體以行知藥以勞宣　常膳載加舊痾有

痊席長　筵列孫子柳垂陰車結軌陸摘

紫房水掛頰鯉或宴于林或
稧于汜昆弟斑白兒童稚齒稱
萬壽以獻觴咸一懼而一喜壽
觴舉慈顏和浮杯樂飲絲竹
駢羅頓足起舞抗音高歌人

生安樂孰知其他退求己而自
省信用薄而才劣奉周任之格
言敢陳力而就列幾陋身之不
保尚冀攡於明哲仰衆妙而
絕思終優游以養拙

紫房水掛頰鯉或宴于林或
稧于汜昆弟斑白兒童稚齒稱
萬壽以獻觴咸一懼而一喜壽
飲絲竹 駢羅頓足起舞抗音高歌人

生安樂孰知其他退求己而自
省信用薄而才劣奉周任之格
言敢陳力而就列幾陋身之不
保尚冀攡於明哲
仰衆妙而 絕思終優游以養拙
子昂

洛神賦 并序

洛神賦 并序　黄初三年余朝京師還濟洛川古人有 言斯水之神名曰宓妃感宋玉對楚王　神女之 事遂作斯賦其詞曰

余從京域言歸東藩背伊闕越轘轅　經通谷陵景山日既西傾車殆馬煩爾　乃稅駕乎蘅皋秣駟乎芝田容與　乎 楊林流眄乎洛川於是精移神　駭忽焉思散俯則未察仰以殊觀

洛神賦 并序

黄初三年余朝京師還濟洛川古人有
言斯水之神名曰宓妃感宋玉對楚王
神女之事遂作斯賦其詞曰

余從京域言歸東藩背伊闕越轘轅
經通谷陵景山日既西傾車殆馬煩尔
乃稅駕乎蘅皋秣駟乎芝田容與
乎楊林流眄乎洛川於是精移神
駭忽焉思散俯則未察仰以殊觀

睹一麗人于巖之畔乃援御者而告之曰尔有觀於波者乎波何人斯若斯之艷也御者對曰臣聞河洛之神名曰宓妃則君王之所見無乃是乎其狀若何臣願聞之余告之曰其形也翩若

睹一麗人于巖之畔乃援御者而告之　曰爾有覿於彼者乎彼何人斯　之艷也御者對曰臣聞河洛之神名　曰宓妃然則君王之所見也無乃是乎其狀　若何臣願聞之余告之曰其形也翩若

驚鴻婉若游龍榮曜秋菊華茂春松髣髴兮若輕雲之蔽月飄颻兮若流風之迴雪遠而望之皎若太陽卅朝霞迫而察之灼若芙蕖出淥波穠纖浮衷備短合度肩若削成署

驚鴻婉若游龍榮曜秋菊華茂　春松髣髴兮若輕雲之蔽月飄颻兮　若流風之迴雪遠而望之皎若太陽　升朝霞　迫而察之灼若芙蕖出淥波　穠纖得衷脩短合度肩若削成腰

如約素延頸秀項皓質呈露芳澤
無加鉛華弗御雲髻峩峩脩眉聯娟
丹脣外朗皓齒内鮮明眸善睞臄
輔承權瓖姿艷逸儀静體閑柔情
綽態媚於語言奇服曠世骨像應

如約素延頸秀項皓質呈露芳澤　無加鉛華弗御雲髻峩峩脩眉聯娟
瓖姿艷逸儀體閑柔情　綽態媚於語言奇服曠世骨像應
丹脣外朗皓齒内鮮明眸善睞臄　輔承權

圖披羅衣之璀璨兮珥瑤碧之華　琚戴金翠之首飾綴明珠以耀軀
踐遠遊之文履曳霧綃之輕裾微幽　蘭之芳
蕙兮步踟躕於山隅於是忽（焉）焉　縱體以（敖）遨以嬉左倚采旄右蔭桂旗

圖披羅衣之璀璨兮珥瑤碧之華
琚戴金翠之首飾綴明珠以耀軀
踐遠遊之文履曳霧綃之輕裾微幽
蘭之芳蕙兮步踟躕於山隅於是忽（焉）
縱體以（敖）遨以嬉左倚采旄右蔭桂旗

攘皓腕於神滸兮采湍瀨之玄芝余
情悅其淑美兮心振蕩而不怡無良
媒以接歡兮託微波而通辭願誠素
之先達兮解玉珮而要之嗟佳人之
信脩羌習禮而明詩抗瓊瑶以和余

攘皓腕於神滸兮采湍瀨之玄芝余
情悅其淑美兮心振蕩而不怡無良
先達兮解玉珮以要之嗟佳人之
信脩羌習禮而明詩抗瓊瑶以和
媒以接歡兮託微波而通辭願誠素
之

三五九

兮指潛淵而爲期感交甫之棄言兮
悵猶豫而狐疑收和顏而靜志兮申
禮防以自持於是洛靈感焉徙倚彷
神光離合乍陰乍陽竦輕軀以鶴
立若將飛而未翔踐椒塗之郁烈

三六〇

兮指潛淵而爲期感交甫之棄言兮
悵猶豫而狐疑收和顏以靜志兮申
禮防以自持於是洛靈感焉徙倚
徨神光離合乍陰乍陽竦輕軀以鶴
立若將飛而未翔踐椒塗之郁烈

步蘅薄而流芳超長吟以永慕兮 聲哀厲而彌長爾乃眾靈雜遝命

翠羽從南湘之二妃攜漢濱 之遊女歎匏瓜之無匹兮詠牽牛之獨

儔嘯侶或戲清流或翔神渚或採明 珠或拾

三六一

處揚輕袿之猗靡兮翳脩袖以延佇 體迅飛鳧飄忽若神陵波微步羅

往若還轉眄流精光潤玉顏 含辭未吐氣若幽蘭華容婀娜令

襪生塵動無常則若危若安進止難 期若

三六二

步蘅薄而流芳超長吟以永慕兮

聲哀厲而彌長尒乃眾靈雜遝命

儔嘯侶或戲清流或翔神渚或採明

珠或拾翠羽浸南湘之二妃攜漢濱

之遊女歎匏瓜之無匹詠牽牛之獨

雲揚輕袿之猗靡髣髴袖以延佇

體迅飛鳧飄忽若神陵波微步羅

轢生塵動無常則若危若安進止難

期若往若還轉眄流精光潤玉顏

含辭未吐氣若幽蘭華容婀娜兮

我忘湌於是屏翳收風川后靜波
馮夷擊鼓女媧清歌騰文魚以警
乘鳴玉鸞以偕逝六龍儼其齊首
載雲車之容裔鯨鯢踊而夾轂水
禽翔而爲衛於是越北沚度南罔

我忘食於是屏翳收風川后靜波　馮夷擊鼓女媧清歌騰文魚以警　乘鳴玉鸞以偕逝六龍儼其齊首　載雲車之
容裔鯨鯢踊而夾轂水　禽翔而爲衛於是越北沚度南罔

紆素領迴清陽動朱脣以徐言陳
交接之大綱恨人神之道殊怨盛年
之莫當抗羅袂以掩涕兮淚流襟
之浪之無激洙以效愛兮獻江南
明璫雖潛處於太陰長寄心於其

紆素領迴清陽動朱脣以徐言陳　交接之大綱恨人神之道殊怨盛年
之莫當抗羅袂以掩涕兮淚流襟　之浪浪
無微情以效愛兮獻江南之　明璫雖潛處於太陰長寄心於君

王忽不悟其所舍悵神宵而藏光
於是背下陵高足往神留遺情想
像形望懷愁冀靈體之復形御
輕舟而上遡浮長川而忘返思縣々
而增慕夜耿々而不寐霑繁霜而

至曙命僕夫而就駕吾將歸乎東
路攬騑轡而抗榮悵盤桓而不
能去

大德四年四月廿五日爲盛逸民書　子昂

王忽不悟其所舍悵神宵而藏光　於是背下陵高足往神留遺情想
像顧望懷愁冀靈體之復形御　輕舟而上遡
浮長川而忘返思縣縣　而增慕夜耿耿而不寐霑繁霜而

三六五

至曙命僕夫而就駕吾將歸乎東
路攬騑轡以抗策悵盤桓而不
能去　大德四年四月廿五日爲盛逸民書
子昂

三六六

文 徵 明

與野亭書帖

與野亭書帖

昨來叨廁 高燕之末珍異駢錯 伎樂鏗轟沾醉而 西慌疑歸自異境不 意吾

孔周亦能辦此雖然 殊乏故人會合之情 區區雖以爲感亦心爲愧 也兩日陰雨桂枝金 粟何如月半左側更

圖一叙也
鄭蒲澗以親將就專
人奉領拜緘
直夫處三望轉致萬萬、
偶得氈帽一事輒上

圖一叙也　鄭蒲澗所親將行專
人奉領報緘　直夫處亦望轉致萬萬　偶得氈帽一事輒上

三六九

左右　洺朗古々再拜
野亭先生尊親侍史
子朗古坐囑筆致謝意
八月十日

左右　徵明頓首再拜　野亭先生尊親侍史　子朗在坐囑筆致謝意　八月十日

三七〇

董其昌

邵康節先生自署無名公傳

龍神感應記

邵康節先生自著無名
公傳

無名公生於冀方長於冀
方老乎豫方終於豫方年
十歲求學於里人遂盡里
人之情已之滓十去其一

二矣年二十求學於鄉
人遂盡鄉人之情已之
滓十去其三四矣年卅
求學於國人遂盡國人
之情已之滓十去其五六矣
年四十求學於古人遂盡書

邵康節先生自著無名　公傳　無名公生於冀　方老於豫方終於豫方
年十歲求學於里人遂盡里　人之情已之滓十去其一

三七一

二矣年二十求學於鄉　人遂盡鄉人之情已之
去其五六矣　年四十求學於古人遂盡
滓十去其三四矣年卅　求學於國人遂盡國人之　情已之滓十

三七二

古人之情已之滓十去其
七八矣年五十求學於天
地遂盡天地之情已之滓
其僻問乎人人鄉人曰斯
人善與人羣安得謂之僻

既而鄉人疑其泛問於國
人國人曰斯人不妄與人
交安得謂之泛既而國人
疑其陋問於四方之人四
方之人曰斯人不器安得
謂之陋既而四方之人又

古人之情已之滓十去其　七八矣年五十求學於天
問於鄉人鄉人曰斯　　　人善與人羣安得謂之僻
地遂盡天地之情已之滓　無得而去矣始則里人疑
其僻

既而鄉人疑其泛問於國　人國人曰斯人不妄與人
人曰斯人不器安得　　　交安得謂之泛既而國人
謂之陋既而四方之人又　疑其陋問於四方之人四
　　　　　　　　　　　方之

疑之質於古今之人古今
同者又問之於天地天地
不對當是時四方之人
迷亂不

之人曰斯人始終無可与

而名也凡物有形則可器
可器則可名然則斯人無
體乎曰有體而無迹者也
斯人無用乎曰有用而無
心者

也夫有跡有心者斯
可得而知也無心無跡者

雖見神且不可得而知而
況於人乎故其詩曰思慮
未起見神莫知不由乎
我更由乎誰能造萬物
者天地也能造天地者太極
也太極者其可得而名乎

雖鬼神且不可得而知而　況於人乎故其詩曰思慮
能造天地者太極　也太極者其可得而名乎
未起鬼神莫知不由乎　我更由乎誰能造萬物者　天地也

乃得而知乎故強名之曰
太極太極者無名之名乎
污乎奴嘗自爲之讚曰借
尒面貌假爾形骸弄丸餘
睱閒往閒來人告之以順
福對曰未嘗爲不善人告

可得而知乎故強名之曰　太極太極者其無名之
閑來人告之以修　福對曰未嘗爲不善人告
名乎故嘗自爲之讚曰借　尒面貌假爾形骸弄丸餘　睱閒往

微醺而罷不喜過醉故　其詩曰性喜飲酒飲喜
奈何所寢　之室謂之安樂窩不喜
微酡飲未微酡口先吟哦吟哦　不足遂及浩歌浩
歌不足無可

三八〇

之以禳災對曰未嘗妄祭　故其詩曰禍如許免人須
易禳性喜飲酒　常命曰太和湯所飲不多
諸福若待求天可量又曰　中孚起信寧須禱無妄　生災未

三七九

過美惟求冬燠夏凉遇有　睡思則就枕故其詩曰　墻高於肩室大於斗布
宙其與　人交雖賤必洽終身無甘

被燠餘藜羹飽後氣　吐胷中充塞宇

懷未嘗作皺眉事故人　皆得其歡心見貴人未嘗　曲奉見不善人未嘗急
詩曰風月　情懷江湖意氣色斯

去見善人未之知也未　嘗急合故其

来矣翔而後至無賤無
貧無富無貴無將無迎
無拘無忌聞人之謗未嘗
怒聞人之譽未嘗喜聞
人言人之善則就而和之
又從而喜之聞人言人之

惡未嘗和且如聞父母之
名故其詩曰樂見善人樂
聞善事樂道善言樂行
善意聞人之惡如負芒
刺聞人之善如佩蘭蕙
家貧未嘗求於人人饋

窮未嘗憂快不至醉收天
下春歸之肝肺朝廷授之
皮雖不強免亦不強起晚
有二子教之以仁義授之
以六經束之者虛談未嘗

之雖寡必受故其詩曰　窮未嘗憂快不至醉收天
下春歸之肝肺朝廷授之　官雖不強免亦不強起晚
教之以仁義授之　以六經舉世尚虛談未嘗　有二子

三八五

挂一言舉世尚奇事未
嘗立異行故其詩曰不佞
禪伯不諜方士不出戶庭
直游天地家素業儒口未
嘗不道儒言身未嘗不行
儒行故其詩曰心無妄思

挂一言舉世尚奇事未　嘗立異行故其詩曰不佞
禪伯不諜方士不出戶庭　直游天地家素業儒口未
儒言身未嘗不行　儒行故其詩曰心無妄思　嘗不道

三八六

足無妄走人無妄交物無　妄受炎炎論之甘處其陋
綽綽言之無出其右義　軒之書未嘗釋手堯舜
之談未嘗離口當中和天　同樂易友吟自在詩飲

歡喜酒百年昇平不　爲不偶七十康強不爲不
壽其斯爲無名公之行　乎
程之傳之曰邵堯夫先生　始學於
百源堅苦刻厲冬

足善安走人善交物善
安更姜之論之甘雲其陋
軒之書未嘗釋手堯舜
同樂易友吟自在詩飲

歡喜酒百年昇平不
爲不偶七十康強不爲不
壽其斯爲無名公之行
乎
程子傳之曰邵堯夫先生
始學於百源堅苦刻厲冬

不爐夏不扇夜不就席者數年衛人賢之先生歎曰昔人尚友千古而吾未嘗及四方遽可已乎於是走吳適楚過齊魯客梁晋久之而歸曰道在是矣

蓋始有定居之意先生少時自雄其才慷慨有大志既學力慕高遠謂先聖之事爲必可致及其學益劬玩心高明觀天地之運化陰陽之消長以

達乎万物之變然後頹然　其順浩然其歸在洛幾三
十年始至蓬蓽環堵不蔽　風雨躬爨以養其父母居之　裕
如講學於家未嘗強　以語人而就問者曰眾鄉

里化之遠近尊之士人之　過洛者有不之公府而必之　先生之廬先生德氣粹然　望之可知其賢然不事表　暴
不設防畦正而不諒通　而不汙清明坦白洞徹中

外接人無内外貴賤親
疏之閒羣居燕飲笑語　終日不敢甚異於人顧吾
行游城中士　大夫家聽其車音倒屐迎

所樂何如耳病畏寒暑　常以春秋時

致兒童奴隸皆知歡喜尊　奉其與人言必依於孝弟
忠信樂道人善而未嘗及　其惡故賢者悦其德不賢　者服
其化所以厚風俗成　人材者多矣又曰先生之

學得之於李之挺之挺得於穆伯長推其源流遠有端緒今考穆李之言及其行事概乎見矣而先生純一不襍汪洋浩大乃其所自得者多也

朱子曰或問康節詩云施爲郡州千鈞弩磨礪當如百錬金問如何是千鈞弩曰只是不妄發如子房之在漢謾說一句當時承當者便須百碎又有詩云

當年志氣欲橫秋今日看　來甚可羞事到強爲終屑　俱非等閒語　贊先生像曰天挺人豪英

屑道非心得竟悠悠鼎中　龍虎忘看守棋上山河　廢講求

贊先生像曰天挺人豪英

邁蓋世駕風鞭霆歷覽無　際手探月窟足躡天根間　中今古靜裏乾坤　適菴年館丈爲康節先生　二十二世孫

與余鄉會同榜讀　中秘書每具陳先世家學先

邁蓋世駕風鞭霆歷覽盡

際手探月窟足躡天根間

中今古靜裏乾坤

適菴年館丈爲康節先生　二十二世孫　余鄉會同榜讀

中秘書每具陳先世家學先

是涑水司馬公爲之誌其墓

東坡書之世稱雙絕元至正

間戎馬生郊邵氏不戒於

大墨寶燼無復存然先生

學貫天人羽翼孔孟直与

天壤爲不敝應不傚碑板

傳也適菴无欲表揚与德

不欲使先代家乘泪於无

稽因以先生自著无名公

傳及程朱夫子傳讃屬書

余後學何能攝齊堂

廉直以懿嗣孝思不敢重

是涑水司馬公爲之誌其墓　東坡書之世稱雙絕元至正
學貫天人羽翼孔孟直與　天壤爲不敝應不假碑板
間戎馬生郊邵氏不戒於　火墨寶燼無復存然先生
傳也適菴必欲表揚令德　不欲使先代家乘泪於無　稽因以先生自著無名公　傳及程朱夫子傳讃屬書　於余
余後學何能攝齊堂　廉直以懿嗣孝思不敢重

負乃以三藏聖教序筆

意爲賣此冊真可留之雲

仍知理學淵源聖賢爲徒

雖有金章紫誥不得生

平其右矣

萬曆丁酉暮春既望

董其昌書并識

負乃以三藏聖教序筆　意爲竟此冊真可留之雲　仍知理學淵源聖賢爲徒　雖有金章紫誥不得出　平其右矣

萬曆丁酉暮春既望　董其昌書并識

龍神感應記

天啓元年辛酉余蒙

召北上至淮陰属前

數日風雨大作黃流

乍漲淤泥乘之而下

龍神感應記　天啓元年辛酉余蒙　召北上至淮陰属前　數日風雨大作黃流　乍漲淤泥乘之
而下

清口壅塞且二十里
余與太行吕君各令
人往測之其淺處不
能盈尺即輕舟亦不
得渡管河郡丞趙君

清口壅塞且二十里　余與太行吕君各令　人往測之其淺處不　能盈尺即輕舟亦不　得渡管河郡丞趙君

欲用力挑濬而其勢
不能余不得已謀陸
行復以病不能興進
退維谷僉謂
金龍四大王可禱也

欲用力挑濬而其勢　不能余不得已謀陸　行復以病不能興進　退維谷僉謂　金龍四大王可禱也

余迁其說然試爲
告於神長年輩亦釀
錢血牲屬呂君肅拜
以請忽一人爲神言
此河屬張將軍吾當

余迁其說然試爲文　告於神長年輩亦釀　錢血牲屬呂君肅拜　以請忽一人爲神言　此河屬張將軍吾當

問之已又一人爲將
軍言更數日乃可濟
神言此太遲不可至
一二日亦不可乃曰
詰朝即有水可通舟

問之已又一人爲將　軍言更數日乃可濟　神言此太遲不可至　一二日亦不可乃曰　詰朝即有水可通舟

矣余殊不信晨起則　水長一二尺淤泥盡　去舟人歡呼牽挽而　前沛然其無礙既出　口復苦風逆余復禱

矣余殊不信晨趣則水長一二尺淤泥盡去舟人歡呼牽挽而前沛然其無礙既出口復苦風逆余復禱

於神遂得便風於是　歎神功之顯赫也遂　同趙君及清河令安　君詣廟中祀而謝靈　貺昔夫子不語怪乃

於神遂得便風於是歎神功之顯赫也遂同趙君及清河令安君詣廟中祀而謝靈貺昔夫子不語怪乃

吾鄉天妃之著靈於
海與茲神之著靈於
河皆隨叩隨應捷於
桴鼓耳目所及不可
一端盡要以

國家數百萬軍儲之
轉輸南北數千里艫
舳之來往皆於此寄
命斷有神以尸之而
非渺茫迂遠之談耳

余既親拜神徒不可
湮沒遂紀其事俾趙
君石於廟以示來兹
且爲神添一段佳话
焉若趙君拮据疏鑿

余既親拜神休不可　湮沒遂紀其事俾趙　君石於廟以示來兹　且爲神添一段佳話　焉若趙君拮据疏鑿

四一

安君拊綏荒疲皆神
所聽曰併書之
賜進士出身光禄大
夫柱國少師兼太子
太師吏部尚書中極

安君拊綏荒疲皆神　所聽因併書之　賜進士出身光禄大　夫柱國少師兼太子　太師吏部尚書中極

四二

殿大學士知

經筵日講制誥

予告存問奉

詔特起福清葉向高

撰

殿大學士知　經筵日講制誥　予告存問奉　詔特起福清葉向高　撰

四一三

碑陰

岳神爲韓退之開衡

雲海神爲蘇子瞻現

蜃市兩公方見齮於

世而神明呵護非當書

碑陰　岳神爲韓退之開衡　雲海神爲蘇子瞻現　蜃市兩公方見齮於　世而神明呵護非當

四一四

時王公貴人所敢望
者正直之睨不惟其　官惟其人也今少師
葉公應　北上　召(北上)龍神前驅引泉脉

時王公貴人所敢望
者正直之睨不惟其
官惟其人也今少師
葉公應　北上
召龍神前驅引泉脉

反石尤隨叩響答其　事甚異豈爲紗籠中　人役役應爾哉盖公
弼亮三朝親扶日轂　而茲之再踐師垣所

反石尤隨叩響答其
事甚異豈爲紗籠中
人役~應兩我盖公
弼亮三朝親挾日轂
而茲之再踐師垣所

為領眾正定廟謨致吾君於堯舜者神已先見之宜其效靈若此可為世道慶矣舟行时金廣文元發在

坐見柁樓之下有蜿蜒盤旋與絕流而度泝風而迎者凡三皆龍神之化身也紀文所未列廣文屬余綴

之碑陰　前史官華亭董其昌篆額并　書　天啓元年嘉平之望

之碑陰　前史官華
亭董其昌篆額并　書
天啟元年嘉平之望